매일아침
또박또박 손글씨

매일 아침
또박또박 손글씨

하루 5분 악필 교정 연습장

2021년 11월 15일 초판 1쇄 인쇄
2021년 11월 22일 초판 1쇄 발행

지은이 리버워드
디자인 석윤이
표지 디자인 기민주
마케팅 이승준
펴낸곳 왓어북
펴낸이 안유정

등록번호 제2021-000024호
이메일 wataboog@gmail.com
팩스 02-6280-2932

ISBN 979-11-975706-1-2 10640

매일 아침
또박또박 손글씨

• 하루 5분 악필 교정 연습장 •

리버워드 지음 ⓘ river_word

왓어북

작가의 말

손글씨의 매력은 무엇일까요? 저는 감정이나 상황에 따라 조금씩 모양을 달리해서 쓰는 순간의 재미라고 생각합니다. 혹은 한 글자 한 글자에 내 마음을 담아 일기나 편지를 쓸 때 느끼는 따뜻함, 누군가가 손으로 정갈하게 써준 편지를 읽을 때의 감동이라고도 생각해요. 아무래도 디지털 폰트처럼 고르지는 않지만, 꾹꾹 눌러 쓴 자국에서 드러나는 성격과 감성, 노력은 아날로그 손글씨만의 매력입니다.

저는 학창시절 교과서에 나오는 반듯한 글씨가 좋아서 똑같이 따라 쓰기 시작했습니다. 본격적으로 손글씨 연습을 시작한 뒤에는 선 긋는 방법을 조금씩 달리해가며 글씨체를 변형하기도 했고요. 이런 과정을 거쳐 정자체에 가까우면서도 독특한 개성이 담긴 글씨체를 갖게 됐습니다.

사람마다 성격이 다르듯 선호하는 글씨체 또한 다릅니다. 예를 들어 어떤 사람은 '가'를 쓸 때 자음의 끝선을 사선으로 급하게 꺾지만 어떤 사람은 이보다 덜 꺾는 것을 좋아합니다. 따라서 우선 내가 좋아하는 글씨체의 특징을 파악해야 합니다. 그런 다음 자음과 모음의 길이 비율 맞추기, 글자끼리 평행 맞추기, 단어 사이 띄어쓰기 간격 맞추기 등 기본적인 규칙을 적용해서 연습해보세요. 무작정 연습할 때보다 훨씬 더 편하게, 적은 시간을 들여 글씨체를 개선할 수 있답니다.

"글씨를 못 써서 손글씨를 쓰지 않는다"라고 하시는 분들이 많습니다. 이런 말을 들으면 안타깝습니다. 기본 규칙을 지키는 것만으로도 훨씬 보기 좋은 글씨를 쓸 수 있으니까요. 가장 기본이 되는 규칙을 익히면서 끈기 있게 한 글자씩 써보세요. 한 글자만 두고 보면 잘 모르지만 글자들이 모인 긴 글을 보면 큰 차이를 느낄 수 있습니다.

하루아침에 글씨가 달라지지는 않습니다. 하지만 꾸준히 연습하면 글씨체는 반드시 개선됩니다. 아무리 급해도 한 글자씩 정성껏 또박또박 쓰는 습관을 들이고 조금이라도 매일 연습해보세요. 나만의 개성이 녹아든 예쁜 글씨체를 가질 수 있습니다.

이제 저와 함께 즐거운 손글씨 연습을 시작해볼까요?

— 2021년 11월

리버워드

차례

작가의 말 4

Part

 단어 또박또박 따라 쓰기 13

Part

3 문단 또박또박 따라 쓰기 89

Part

시 또박또박 따라 쓰기 111

 손글씨 쓰기를 시작하려는 당신에게

 손으로 뭔가를 쓰거나 그리는 걸 좋아하나요?

 주로 어떨 때 손글씨를 쓰나요?

✎—— 내 손글씨가 마음에 드나요?

✎—— 내 손글씨에서 바꾸고 싶은 점은 뭔가요?

✎—— 매일 손글씨 연습할 준비가 됐나요?

은하수

조약돌

장미

고구마

Part 1

단어 또박또박 따라 쓰기

카드에 제시된 단어를
또박또박 적어보세요.

달	은하수	구름

달

은하수

구름

카드에 제시된 단어를
또박또박 적어보세요.

조약돌	별	시냇물

조약돌

별

시냇물

카드에 제시된 단어를
또박또박 적어보세요.

벚꽃	민들레	장미

벚꽃

민들레

장미

카드에 제시된 단어를
또박또박 적어보세요.

수선화	튤립	개나리

수선화

튤립

개나리

카드에 제시된 단어를
또박또박 적어보세요.

아보카도	바나나	딸기

아보카도

바나나

딸기

카드에 제시된 단어를
또박또박 적어보세요.

| 청포도 | 복숭아 | 자몽 |

청포도

복숭아

자몽

카드에 제시된 단어를
또박또박 적어보세요.

케일	당근	고구마

케일

당근

고구마

카드에 제시된 단어를
또박또박 적어보세요.

샐러리	브로콜리	양파

샐러리

브로콜리

양파

카드에 제시된 단어를
또박또박 적어보세요.

초콜릿	솜사탕	마카롱

초콜릿

솜사탕

마카롱

카드에 제시된 단어를
또박또박 적어보세요.

슈크림	타르트	녹차빙수

슈크림

타르트

녹차빙수

카드에 제시된 단어를
또박또박 적어보세요.

강아지	늑대	다람쥐

강아지

늑대

다람쥐

카드에 제시된 단어를
또박또박 적어보세요.

개구리	너구리	사슴

개구리

너구리

사슴

카드에 제시된 단어를
또박또박 적어보세요.

잔디	소풍	봄

잔디

소풍

봄

카드에 제시된 단어를
또박또박 적어보세요.

풀내음	목련	꽃향기

풀내음

목련

꽃향기

카드에 제시된 단어를
또박또박 적어 보세요.

초록	바다	시원

초록

바다

시원

카드에 제시된 단어를
또박또박 적어보세요.

우산	수박	여름

우산

수박

여름

카드에 제시된 단어를
또박또박 적어보세요.

도토리	가을	코스모스

도토리

가을

코스모스

카드에 제시된 단어를
또박또박 적어보세요.

하늘	낙엽	산책

하늘

낙엽

산책

카드에 제시된 단어를
또박또박 적어 보세요.

겨울	눈사람	감귤

겨울

눈사람

감귤

카드에 제시된 단어를
또박또박 적어보세요.

북극곰	설날	호랑이

북극곰

설날

호랑이

카드에 제시된 단어를
또박또박 적어보세요.

기쁨	행복	미움

기쁨

행복

미움

카드에 제시된 단어를
또박또박 적어보세요.

슬픔	사랑	우울

슬픔

사랑

우울

카드에 제시된 단어를
또박또박 적어보세요.

● ● ● ● ●

빨강	검정	보라

빨강

검정

보라

카드에 제시된 단어를
또박또박 적어 보세요.

● ● ○ ○ ●

다홍	노랑	파랑

다홍

노랑

파랑

카드에 제시된 단어를
또박또박 적어보세요.

아침	새벽	바람

아침

새벽

바람

카드에 제시된 단어를
또박또박 적어 보세요.

점심	저녁	햇살

점심

저녁

햇살

비록 지금 내 인생이 부드럽게 가지는 못해도,
부끄럽게 가지는 말자.

정영진 〈우산 속 계절〉 중

Part 2

문장 또박또박 따라 쓰기

제시된 문장을 또박또박 적어보세요.

세상에서 가장 중요한 건 눈에 보이지 않아.
단지 가슴으로만 온전히 느낄 수 있지.

생텍쥐페리 〈어린왕자〉 중

세상에서 가장 중요한 건 눈에 보이지 않아.
단지 가슴으로만 온전히 느낄 수 있지.

생텍쥐페리 〈어린왕자〉 중

제시된 문장을 또박또박 적어보세요.

비록 지금 내 인생이 부드럽게 가지는 못해도,
부끄럽게 가지는 말자.

정영진 〈 우산 속 계절 〉 중

비록 지금 내 인생이 부드럽게 가지는 못해도,
부끄럽게 가지는 말자.

정영진 〈우산 속 계절〉 중

제시된 문장을 또박또박 적어보세요.

한 사람의 열 걸음보다,
열 사람의 한 걸음이 더 큰 발걸음이다.

영화 <말모이> 중

한 사람의 열 걸음보다,
열 사람의 한 걸음이 더 큰 발걸음이다.

영화 〈말모이〉 중

제시된 문장을 또박또박 적어보세요.

비록 삶이 고통스러운 시간의 합일 뿐이라 해도
그 삶이 내겐 너무나 소중해. 내 삶을 지킬 거야.

메리 셸리 〈프랑켄슈타인〉 중

비록 삶이 고통스러운 시간의 합일 뿐이라 해도
그 삶이 내겐 너무나 소중해. 내 삶을 지킬 거야.

메리 셸리 〈프랑켄슈타인〉 중

제시된 문장을 또박또박 적어보세요.

죽을 만큼 힘들겠지. 하지만 최악의 하루가
지나고 나면 삶은 이전처럼 쭉 이어질 거란다.

찰스 디킨스 〈위대한 유산〉 중

죽을 만큼 힘들겠지. 하지만 최악의 하루가
지나고 나면 삶은 이전처럼 쭉 이어질 거란다.

<div align="right">찰스 디킨스 〈위대한 유산〉 중</div>

제시된 문장을 또박또박 적어보세요.

사람들은 참 이상해. 자신이 하나도 모르는 것에
기를 쓰고 반대하곤 한다니까.

마크 트웨인 〈허클베리 핀의 모험〉 중

사람들은 참 이상해. 자신이 하나도 모르는 것에
기를 쓰고 반대하곤 한다니까.

마크 트웨인 〈허클베리 핀의 모험〉 중

제시된 문장을 또박또박 적어보세요.

무엇이든 넓게 경험하고 파고들어
스스로를 귀한 존재로 만들어라.

세종대왕

무엇이든 넓게 경험하고 파고들어
스스로를 귀한 존재로 만들어라.

세종대왕

제시된 문장을 또박또박 적어보세요.

사랑에 빠지면 우리 모두 바보가 되죠.

제인 오스틴 〈오만과 편견〉 중

사랑에 빠지면 우리 모두 바보가 되죠.

제인 오스틴 <오만과 편견> 중

제시된 문장을 또박또박 적어보세요.

누구나 낯선 사람을 만났을 때 말 못하는
비밀이 한 가지 있게 마련이다. 이게 내 비밀이다.

레슬리 모건 스타이너 〈사랑에 미치지 마세요〉 중

누구나 낯선 사람을 만났을 때 말 못하는
비밀이 한 가지 있게 마련이다. 이제 내 비밀이다.

래슬리 모건 스타이너 〈사랑에 미치지 마세요〉 중

제시된 문장을 또박또박 적어보세요.

슬픔과 절망 속에는 생각지도 못한 큰 힘이 숨어 있다.

찰스 디킨스 〈두 도시 이야기〉 중

슬픔과 절망 속에는 생각지도 못한 큰 힘이 숨어 있다.

찰스 디킨스 〈두 도시 이야기〉 중

만약 온 세상 사람들이 널 미워하고
네게 사악하다고 손가락질 해도
네 가슴 속 양심에 걸릴 것이 없다면
너와 함께하는 사람이 반드시 있을 것이다.

샬럿 브론테 〈 제인 에어 〉 중

Part 3

문단 또박또박 따라 쓰기

제시된 문단을 또박또박 적어보세요.

건강한 삶이란 어려움이 없는 삶이 아니라,
어려움이 몰려와도 흔들리지 않을 수 있는 삶이다.
마음이 건강하다는 것은 잠시 슬프다가도
금세 또 일어날 수 있는 능력이 있다는 것이다.

민슬비 < 죽지 않고 살아내줘서 고마워 > 중

제시된 문단을 또박또박 적어 보세요.

조급한 마음에 눈에 보이는 결과물 만들기에만
집착하다 보면 끝내 허울만 그럴싸한 실속 없는 결과물이
만들어질 뿐이다. 한 호흡 쉬고 가자. 조급한 마음은 일을
그르칠 뿐이니까.

김다희 〈이만하면 다행인 하루〉 중

제시된 문단을 또박또박 적어보세요.

떠나는 사람들을 보면 나도 떠나고 싶다는 생각이 들고
잘 머물고 있는 사람들을 보면 나도 잘 머물고 있고
싶다는 생각이 든다.
그러고 보니 나는 떠나지도 못하고
잘 머물러 있지도 못하는 사람이네 했다.

김충완 〈달빛 아래 가만히〉 중

제시된 문단을 또박또박 적어보세요.

네 자신에 대해 자신감을 가져야 해.
누구나 위험이 닥쳤을 때 무서워 한단다.
진정한 용기는 말야. 두려운 일이 닥쳤을 때.
피하지 않고 직면하는 거란다.
네게는 그럴 만한 용기가 있어.

프랭크 바움 〈 오즈의 마법사 〉 중

제시된 문단을 또박또박 적어보세요.

앨리스가 나무에 앉아 있는 체셔 고양이에게 물었다.
"난 어떤 길을 택해야 할까?"
"어디로 가고 싶은데?" 고양이가 물었다.
"나도 모르겠어." 앨리스가 답했다.
"그럼 어디든 상관 없잖아. 안 그래?"

루이스 캐럴 〈 이상한 나라의 앨리스 〉 중

제시된 문단을 또박또박 적어보세요.

만약 온 세상 사람들이 널 미워하고
네게 사악하다고 손가락질 해도
네 가슴 속 양심에 걸릴 것이 없다면
너와 함께하는 사람이 반드시 있을 것이다.

샬럿 브론테 〈제인 에어〉 중

당신은 운명을 믿나요?
아무리 오랜 시간이 지난다고 해도,
절대 그 어떤 것으로도 대신할 수 없는
소중한 것이 있다고 믿나요?
세상에 태어나 가장 행복한 사람은 바로
진정한 사랑을 찾은 사람이랍니다.

브람 스토커 〈드라큘라〉 중

제시된 문단을 또박또박 적어보세요.

우리가 알 수 있는 단 하나의 사실은
그 어떤 것도 확실히 알 수 없다는 것이다.
그것이 인간이 살면서 깨달을 수 있는
가장 높은 수준의 지혜다.

톨스토이 〈전쟁과 평화〉 중

중요한 건 자신에게 거짓말하지 않는 것이다.
자신의 거짓말을 계속 듣는 사람은
결국 진실을 분간할 수 없게 되고,
자신에 대한 존중을 잃어버린다.
그리고 자신을 존중하지 않는 사람은
사랑하지도, 사랑받지도 못하게 된다.

도스토예프스키 〈카라마조프가의 형제들〉 중

제시된 문단을 또박또박 적어보세요.

사랑이란 무엇일까?
길에서 아주 가난한 남자를 만났지.
그는 사랑에 빠져 있었어.
그의 모자는 낡고 코트는 헤졌고
걸을 때마다 구멍 뚫린 신발엔 흙탕물이 들락날락했고.
그리고 그의 눈에는 별이 빛나고 있었단다.

빅토르 위고 〈레미제라블〉 중

얼굴 하나야
손바닥 둘로
폭 가리지만

보고픈 마음
호수만 하니
눈 감을 밖에.

정지용 〈호수〉

시 또박또박 따라 쓰기

제시된 시를 또박또박 적어보세요.

죽는 날까지 하늘을 우러러
한 점 부끄럼이 없기를
잎새에 이는 바람에도
나는 괴로워 했다.

별을 노래하는 마음으로
모든 죽어가는 것을 사랑해야지
그리고 나한테 주어진 길을
걸어가야겠다.

오늘 밤에도 별이 바람에 스치운다.

윤동주 〈서시〉

제시된 시를 또박또박 적어보세요.

청초한 코스모스는
오직 하나인 나의 아가씨.

달빛이 싸늘히 추운 밤이면
옛 소녀가 못 견디게 그리워
코스모스 핀 정원으로 찾아간다.

코스모스는
귀또리 울음에도 수줍어지고.

코스모스 앞에 선 나는
어렸을 적처럼 부끄러워지나니.

내 마음은 코스모스의 마음이요.
코스모스의 마음은 내 마음이다.

윤동주 〈 코스모스 〉

제시된 시를 또박또박 적어보세요.

그립다
말을 할까
하니 그리워

저 산에도 까마귀, 들에 까마귀
서 산에는 해 진다고
지저귑니다.

그냥 갈까
그래도
다시 더 한번…

앞 강물, 뒷 강물
흐르는 물은
어서 따라오라고 따라가자고
흘러도 연달아 흐릅디다려.

김소월 〈가는 길〉

제시된 시를 또박또박 적어보세요.

산에는 꽃 피네
꽃이 피네
갈 봄 여름 없이
꽃이 피네

산에
산에
피는 꽃은
저만치 혼자서 피어 있네.

산에서 우는 작은 새여
꽃이 좋아
산에서
사노라네.

산에는 꽃 지네
꽃이 지네
갈 봄 여름 없이
꽃이 지네.

김소월 〈산유화〉

제시된 시를 또박또박 적어보세요.

돌담에 속삭이는 햇발같이 새악시 볼에 떠오는 부끄럼같이
풀 아래 웃음짓는 샘물같이 시의 가슴에 살포시 젖는 물결같이
내 마음 고요히 고운 봄길 위에 보드레한 에메랄드 얇게 흐르는
오늘 하루 하늘을 우러르고 싶다. 실비단 하늘을 바라보고 싶다.

김영랑 〈 돌담에 속삭이는 햇살 〉

제시된 시를 또박또박 적어보세요.

내 마음의 어딘 듯 한 편에 끝없는
강물이 흐르네.
돋쳐 오르는 아침 날빛이 빤질한
은결을 돋우네.

가슴엔 듯 눈엔 듯 또 핏줄엔 듯
마음이 도른도른 숨어 있는 곳
내 마음의 어딘 듯 한 편에 끝없는
강물이 흐르네.

김영랑 〈 끝없는 강물이 흐르네 〉

제시된 시를 또박또박 적어보세요.

얼굴 하나야
손바닥 둘로
폭 가리지만

보고픈 마음
호수만 하니
눈 감을 밖에.

정지용 〈 호수 〉

제시된 시를 또박또박 적어보세요.

유리에 차고 슬픈 것이 어른거린다.
열없이 붙어서서 입김을 흐리우니
길들은 양 언 어깨를 파다거린다.
지우고 보고 지우고 보아도
새까만 밤이 밀려 나가고 밀려와 부딪히고,
물 먹은 별이 반짝, 보석처럼 맺힌다.

밤에 홀로 유리를 닦는 것은
외로운 황홀한 심사이어니,
고운 폐혈관이 찢어진 채로
아아, 늬는 산새처럼 날아갔구나!

정지용 〈유리창〉